王羲之 （303—361）

王羲之，字逸少，琅邪臨沂（今山東臨沂）人。晉室南渡，遷居山陰會稽（今浙江紹興）。兩晉之時，王氏家族和謝、郗諸姓，同屬鍾鳴鼎食的名門望族。羲之的祖父王正，在朝爲尚書郎；父王曠，出任淮南太守。而從伯王導，更是官居司徒，位極人臣。因此，王羲之可算是標準的「王謝子弟」。年方十三，即得大名士周顗賞識，開始嶄露頭角，周在晚宴中親爲羲之切割當時佳餚烤牛心，眾始知名。成年之後，王又以爲人正直有識見而獲聲名，深爲當時名公巨卿所器重。《晉書》〈王羲之傳〉中有一則突顯王羲之瀟灑風度的記載。當時的太尉郗鑒派門生到王導家，欲從王家諸子弟中覓婿，於是王導將兒子、姪兒等人安排在東廂房接待貴客。王家的諸位子弟皆打扮得齊齊整整，裝模作樣的循規蹈距，只有王羲之一人，毫不在乎的坐在東床上，光著肚皮吃東西，於是郗鑒就決定把女兒嫁給他。王羲之以其與眾不同的名士瀟脫風度，而被一眼看中，此即著名的「東床坦腹」及「東床快婿」之成語的由來。

王羲之像

刊於清康熙三十七年王鑑皓主修《金庭王氏族譜》

王羲之出身名門世家，以才名踏入仕途，然慣性瀟灑，無法適應官場生活，屢屢請求外放，最後以「右軍將軍」出任會稽（今紹興）內史，並在該地終其天年。王羲之以其瀟灑曠達、平和清遠的人品和書法成就，獨佔書壇鼇頭，而有「書聖」之稱號，盛譽歷久不衰。（洪）

由於門第的背景和本人的才名，王羲之初入仕途，便以世家子弟的身份，擔任被視爲清貴之職的秘書郎。後又在征西將軍庾亮帳下爲幕府參軍、長史等，並得其臨終保薦，升任寧遠將軍、江州刺史，成爲地方大員。據說當時朝廷曾多次召其就任侍中、吏部尚書等中央要職，都被一一推辭。後來在其好友、時爲揚州刺史的殷浩力勸「激逼」之下，才勉強入京，爲護軍將軍。但也許是實在無法適應京城官場的生活，王羲之在此期間，屢屢請求外放，最後以右軍將軍出爲會稽內史，得遂其願。而後世也即以「王右軍」稱之。會稽山水風景，頗多佳勝之處。作爲名士，王羲之原本就雅好於此，加上當時不少文士名流，亦多喜隱居其間，王羲之因得與往還清談、詩酒唱酬，所以更是樂此不疲。東晉穆帝永和九年（353）著名的「蘭亭修禊」，即爲其中之一。當時王羲之在孫綽、謝安等名士的公推之下，於酒意闌珊、詩興盡發之後爲雅集詩作趁興揮就的序文——《蘭亭集序》，以其清曠動人的文筆、流美天成的書法，不僅成爲文、書俱佳的絕世名作，而且還將那種睹物感人的時代情懷、靈逸瀟散的千古風韻，流緒及今。此後不久，因不耐傾軋、厭倦官場，王羲之托病辭官，誓不復出，而以流連山水、修道養性，終其餘年。

作爲一代大師、千年巨匠，王羲之在中國書法史上，更是具有傑出不凡的崇高地位和垂名萬世的深遠影響。他上承漢魏古法，下啓晉唐，自創新格，以貴越群品、兼攝眾法的面貌和妍美流便、平和卓然的風神，享「書聖」之譽，代傳至今。而其七子之中，除玄之早卒，肅之無聞外，其餘凝之、渙之、徽之、操之、獻之等，均得家傳，各留書名。其中獻之，尤有出藍之勝，因與其父並稱大、小「二王」。王羲之書法的藝術價值和文物地位，幾乎眾所周知，但其流傳存佚的歷史和現狀，則頗不爲世人注意詳悉。然而，這無論是專

門研究上的需要，還是一個值得注重和頗有趣味的問題。史稱「二王之書，當世見貴」，即在他們所生活的年代，就已經受到人寶重。前人所記王羲之爲老嫗寫扇，一扇原值二十，即可索一百高價，且有人競相購買；山陰道士以好鵝十餘，求羲之抄寫道教經書；以及王羲之門生因父親刮去老師留在棐几上的手跡而驚懊累日等故事，雖僅屬代代相傳的說法，但亦可由此略見當年王書爲人所愛之一二。而南朝虞龢《論書表》等記東晉桓玄「愛重書法，每宴集，輒出法書示賓客」，於二王之蹟「耽玩不能釋手，乃撰二王紙蹟，雜有縑素正、行之尤美者，各爲一峽，常置左右。」

（洪文慶攝）

據說王羲之曾在蕺山下，爲一賣扇老嫗書扇，而使得扇子的價格從二十許錢爲一百錢，並爲市人競相購買。這個傳說變成了現代人的商機，人們將王羲之的蘭亭序書跡印在摺扇上，成爲紹興、杭州等地的紀念品。而此現象也反映出王羲之的書作自古到今皆受到廣大的喜愛與歡迎。（黃）

參之以《晉書》《桓玄傳》所述其「性貪鄙，好奇異，尤愛寶物，……人士有法書好畫及佳園宅者，悉欲歸己。猶難逼奪之，皆蒲博而取。」則可知當時像桓玄這樣的顯赫人物，也已經以擁有二王書蹟爲炫耀之資，甚至到了不擇手段、巧取豪奪的地步。儘管他十分喜愛，在逃竄之中，「雖甚狼狽，猶以自隨。」但緊急關頭，畢竟性命至要，最後也「莫知所在」——據說都投入了大江之中。王書眞蹟的毁失亡佚，大概就是這樣開始的。

到了南朝，劉宋皇室所集二王書蹟，據虞龢《論書表》所記，有「縑素書珊瑚軸二峽二十四卷，紙書金軸二峽二十四卷，又紙書玳瑁軸五峽五十卷，……又有書扇二峽二卷，又紙書飛白章草二峽十五卷，……又紙書戲學一峽十二卷」，這還不包括「二王新入書，各裝爲六峽六十卷」，確可謂數量不少。

但它們「既經喪亂，多所遺失」，唐代張懷瓘《二王等書錄》中記到齊高帝時，「書府古蹟，惟有十二卷」，則其亡失之多，可以想見。後經酷好法書圖籍的梁武帝重新盡力搜訪，又獲「二王書大凡七十八峽七百六十七卷」，亦頗成規模。但最後竟被梁元帝在亡國之際，命人一一火焚之。就在這兵火戰亂、改朝換代之間，二王書蹟，屢經聚散，佚多存少。

及至唐初，由於太宗李世民本人的嗜愛，再憑帝王之力，上下覓求。先將由隋末內府流歸王世充篋中的部分悉數籍沒，充入唐室；尋又下詔徵集，並高價懸購，甚至計賺《蘭亭》等名蹟。於是，得「右軍書大凡二千二百九十紙，裝爲十三峽一百二十八卷：眞書五十紙一峽八紙（卷），隨本長短爲度；行書二百四十紙四峽四十卷，四尺爲一度；草書二千紙八峽八十卷，以一丈二尺爲一度」。幾可謂搜羅始盡，一時天下所存多至了。豈知僅過一百多年之後，即張氏《二王等書錄》纂集之時，昔日所聚，已不復存一：「今天府所有，眞書不滿十紙，行書數十紙，草書數百紙」。其損毁亡佚之厄、存世流傳之艱，令人嘆惋。到了宋代，已經出現視唐人蠟紙摹本如眞蹟一般珍貴的情形，至米芾有「媼來鵝去已千年，莫怪痴兒收蠟紙」之慨。由此再經近千年無數天災人禍、滄桑變遷後的今天，不僅羲之的眞筆早已蕩然無存，即便是那些「下眞蹟一等」的鈎摹古本，也稀若晨星了。屈指算來，數十而已。現存王羲之的傳本墨蹟，大多仍分藏中國

浙江 紹興 蘭亭今貌 （洪文慶攝）

元 錢選 《羲之觀鵝圖》 局部 紙本設色 23.1×92.3公分 美國大都會美術館藏

自南朝以來，王羲之的愛鵝的傳說便廣爲流傳，據說他是因看到鵝頸優雅伸轉的自然線條而領略書法柔中帶勁的精妙之處。錢選這件作品就是以此故事爲主題，描繪王羲之在涼亭上觀看池中白鵝的悠游姿態。（黃）

台北 故宮至善園 「籠鵝」（洪文慶攝）

傳說山陰有一個道士，想要王羲之的書法，因知其愛鵝成癖，所以特地準備了一籠又肥又大的白鵝，作爲報酬。王羲之見鵝欣然後爲道士寫了半天的經文，高興地「籠鵝而歸」。此照爲台北故宮至善園一景，畫面中的人物塑像表現的正是這個故事的場景。（黃）

大陸境內各處。如有「天下第一行書」之譽的《蘭亭序》，原蹟據說已陪葬唐太宗之墓，而臨摹本中最負盛名的「張金界奴本」（一稱虞世南臨本）、褚遂良模本、「神龍半印本」（一稱馮承素摹本），就全收藏在北京故宮博物院。另有被定爲唐摹的絹本《蘭亭序》，藏在湖南省博物館。現藏遼寧省博物館的《萬歲通天帖》，是當時武則天命工從王氏後裔王方慶所呈家傳祖先手蹟上悉心鉤摹而得的善本，內有王羲之所書《姨母帖》、《初月帖》兩種。其中書體質樸古拙、時見隸意的《姨母帖》，是研究王氏書風嬗變的重要資料，尤具價值。而天津市藝術博物館則寶藏著王氏另一草書《寒切帖》的唐摹有緒的王書名蹟。又多年湮沒不彰、鮮爲人識的草書《上虞帖》，亦已成爲上海博物館的鎭庫重寶之一。

海外收藏王書傳本墨蹟者，首推日本。現爲其皇室御物的《喪亂帖》以及由前田育德會寶守的《孔侍中帖》，是早在奈良時代（710～784）就已舶載東渡的唐摹善本。前者骨力均衡、草法渾成，給人流暢淋漓之感；皆爲王氏書蹟傳世摹本中的白眉。而另一件曾被乾隆皇帝供爲「三希」之一的《快雪時晴帖》，也是流傳有緒的王書名蹟。另有唐摹《蘭亭序》絹本一件也收藏在台北故宮博物院。

台北故宮博物院所藏歷代書畫，素以精善聞世。其中王羲之各帖，也不例外。如婉美流轉、遒勁飛動的《遠宦帖》，及風姿綽約、堅挺灑落的《平安、何如、奉橘三帖》，後者點畫豐潤、運筆自如，有飽滿淋漓之美，洵爲王書摹本中的精湛之作。還有只截剩兩行、由私人收藏的《妹至帖》，雖頗具魄力豐筋之趣，但仍似有進一步深入研究的餘地和必要。此外，由清宮散出、曾被張大千從香港購得，復又轉入日本藏家的《行穰帖》，現已流歸美國普林斯頓大學藝術博物館。另有一些諸如北京故宮博物院的《干嘔帖》，台北故宮博物院的《長風帖》、《大道帖》、《七月帖》，以及流落日本的《唐人臨右軍瞻近漢時帖》，英國大英博物館的《瞻近龍保二帖》，法國巴黎圖書館的《旃罽帖》等，或因所臨距義之原貌稍遠而僅資備考，似皆無法歸入能得王書形神的善本之列。

還需要一提的是《蜀都帖》（一稱《遊目帖》），這件清末流往日本、爲安萬達氏所得的名蹟，雖其臨摹年代尚大有可推敲之處，但原件在第二次世界大戰結束前夕毀於廣島原子彈爆炸之中，遂給今日的研究帶來了一定程度的困難。所幸有日本昭和初年攝下的影片，是爲傳世王氏諸蹟中的特殊之本。

《姨母帖》

卷　紙本　26.2×20公分
遼寧省博物館藏

唐武則天萬歲通天二年（697），王羲之後裔王方慶將祖傳的歷代先人遺蹟，進獻朝廷。武則天命工精摹、留存宮內之後，以原本歸還王氏，史稱「萬歲通天進帖」。今遼寧省博物館所藏《唐摹王氏一門書翰》一卷，原簽題作《唐摹萬歲通天帖》，正是當年摹本的殘存之帙，而《姨母帖》即居該卷之首。

和王羲之其他瀟灑、妍美的傳本書蹟相比，此帖則展示出一種相對質樸古拙的書風。這不僅僅是因為其中不少字的筆畫，如「十」、「一」的橫畫、「痛」、「日」中的轉折等，均存隸意，而且在全篇的佈局和氣息上，也基本是多凝重工穩，少飄逸靈動，特別是前兩行，尤顯古重。這或許正是當時書體仍處於發展變化過程中的歷史存在和反映。參比幾乎是刻於同一時代的《顏謙婦劉氏磚誌》，點畫用筆之間，均可見明顯的接近相通之處。不過，在王羲之此帖的古樸之中，又時時透出眞意流露的生動變化。且不說重字之間如兩個「羲之」、三處「頓首」的各不相同，即就整體來看，前兩行和後三行所構成的大小重輕、疏密質妍的相映成趣，以及眾多橫畫豎筆的長短參差、向背勢態，無不呈現出一種工穩中有起伏、古樸間含風姿的統一和諧。再加上通篇自然講究的點畫、遒勁有力的筆勢，讓人充分感受到大師之作平和中的不凡和卓越。若再從有幸流存至今的另外兩件大致相當於王羲之同樣年代的前涼《王宗上太守啓》中，又能使我們進一步看到，時代土壤的滋養和培育，正是造就王羲之之傑出的重要因素之一。

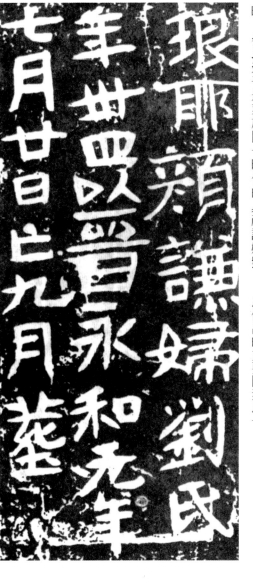

刻於東晉永和元年（345）的《顏謙婦劉氏磚誌》，是王羲之同時代的書作。其介於隸、楷之間的書風，無疑是當時過渡性書體的標誌。而結字筆畫間隸楷互參又多存隸意，以及書寫上大小寬窄、長短斜正的隨興任意，也和《姨母帖》多有相似。

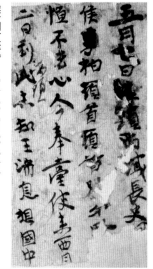

《李柏文書》 紙本 23.5×28.3公分
日本龍谷大學圖書館藏

《李柏文書》的作者生活在地處西北的前涼，即相當於南方東晉的咸和至永和年間（326-356）。這件當年邊地士人留下的遺蹟，不僅是王羲之書風的時代佐證，更是大書家傑出的背景說明。

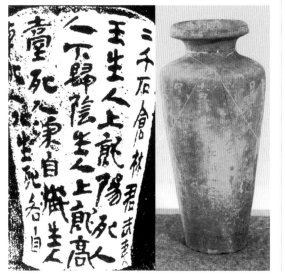

漢陶瓶 172年 口徑8×高23.8公分
陝西省西安出土 日本書道博物館藏

這件寫在陶瓶上的書蹟，是東漢靈帝熹平元年時的遺墨。其點畫用筆之間，古質渾樸的隸書意味，十分濃重。《姨母帖》中一些字的筆畫，古質渾樸的隸書筆畫，尚有不少地方仍存其遺法。

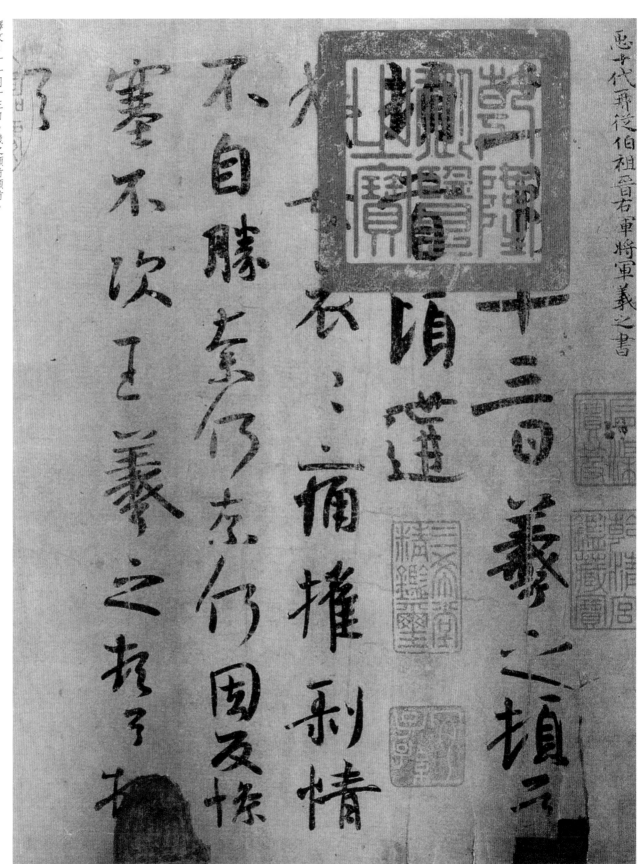

惡右代飛後伯祖晉右軍將軍羲之書

釋文：十一月十三日。羲之頓首頓首。
頃遘姨母哀。哀痛摧剝。情不自勝。
奈何奈何。因反。慘塞。不次。王羲之頓首頓首。

《初月帖》

卷　紙本　26.2×32.5公分　遼寧省博物館藏

現存王羲之墨蹟唐摹本中，《初月帖》所達到的精好神妙程度，是歷代一致公認的。只要看其連原蹟紙上的破裂細縫都一一忠實摹出，即可知它的精細入微，遠非各類刻帖所能項背。

通觀全篇，雖然在一些字和筆畫的處理上仍帶有章草遺跡，但從字形筆勢及行氣章法上看，大部分修長蒼勁的字形，好幾處牽絲呼應的連帶，和整卷中揮灑自如的縱勢，已經是脫去古意的今草之作；而與字字斷開、簡約質樸的章草相比，它的飛動暢美和多姿多態，更是不言而喻的。

更加值得注意的是，《初月帖》看上去寫得比較隨意潦草，如第一、第二行以及第五、第六行之間的明顯空疏和第二、三、四行之間的相對緊密；各行行勢間多多少少的左右傾斜移動：不全是一筆直下的字勢；還有個別的破鋒、側鋒等等。但這一切，又在王羲之妙得心法的下意識把握之中，顯得十分含蓄蘊藉、自然自如。像首行的右傾和末行的左斜，不僅在變化中求得平衡，而且還和其他各行那雖不明顯、但卻能細察的左斜右移一起，構成一種吟訴心緒、抒發情感的韻律。順著這種韻律節奏，似乎又可以讓人和其他各行那雖不明顯、但卻能細察的左斜右移一起，構成一種吟訴心緒、抒發情感的韻律。順著這種韻律節奏，似乎又可以讓人體味到作者那既曠達瀟散、又沈鬱憂傷的時代情懷，從而產生特殊的美感和獨到的魅力。而在書寫的率真隨意中，點畫還是處處留意，結體大多精嚴考究，用筆相當沈著老練。所有這些，又充分體現出王羲之作為千年書聖、一代大師的功力和風範。就此而

論，後來歷代名家之中，不管是規步王書的孫過庭，還是自抒胸臆的張旭、懷素以至黃庭堅、祝允明等，一般都無法達到這樣恰到好處的火候和盡善盡美的造詣。

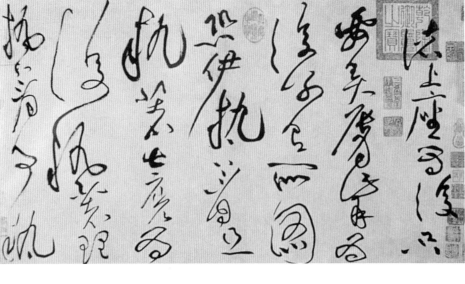

西晉　索靖　《月儀帖》　局部　淳化閣帖本

索靖（239－303），字幼安，為西晉著名書家，尤擅長章草，頗獲歷代書家及書論家的推崇，《月儀帖》即為其著名章草代表作。（黃）

宋　黃庭堅　《諸上座帖》局部　卷　紙本
33×729.5公分　北京故宮博物院藏

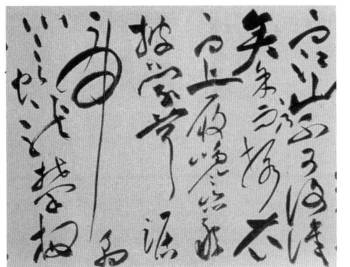

明　祝允明　《草書前後赤壁賦》局部
卷　紙本　31.3×1001.7公分　上海博物館藏

6

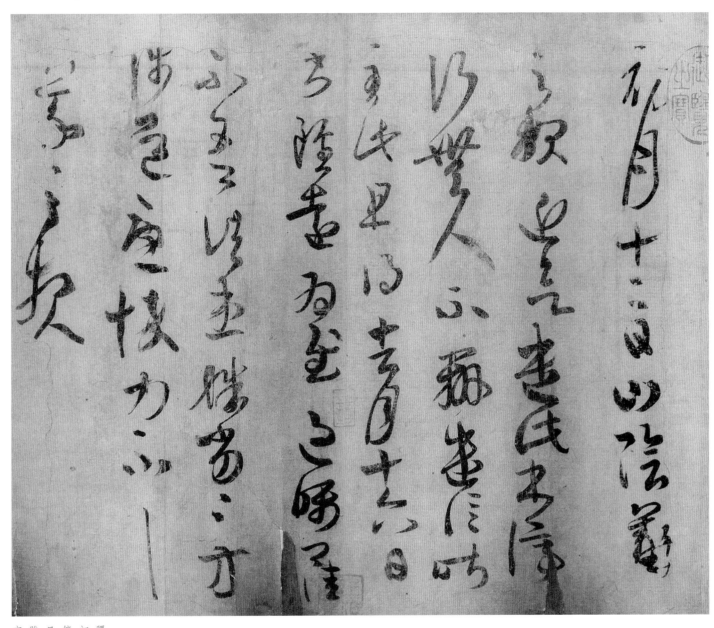

釋文：

初月十二日。山陰羲之報。近欲遣此書。
停行無人。不辦遣信。昨至此。且得去月十六
日書。
雖遠為慰。過囑。卿佳不。吾諸患殊劣殊劣。
方陟道憂悴。力不具。羲之報。

《喪亂帖》

卷 紙本 28.7×63公分

日本宮內廳藏

這是現存王羲之傳本諸蹟中最好的一件。先從內容看去：《喪亂》開頭「羲之頓首」四字，也許緣於常禮，故尚具儀態；從「喪亂之極」起，因敘述先人之墓慘遭荼毒，心緒悲憤，手下的起伏開始明顯，筆速也隨之加快。到了「號慕摧絕」以下三句，已經是痛徹心肺的高潮，於是一句比一句潦草，「肝」字右半「干」部體勢的瞬間失衡和最後豎筆隨勢任下的出鋒，兩個「痛」字的一比一個加大、動盪，「奈何」連寫中筆速越來越快、筆畫越變越細所反映的筆尖幾欲離紙的狀態，無不真切地再現其當時悲慟之極的「不知何言」和幾不自持的「臨紙感哽」。至「雖即脩復」而痛感再發，「奈何」連寫比前面的「有過」之而無不及，最終「羲之頓首頓首」「未獲奔馳」而痛感再發，「奈何」連寫比前對顛峰，甚至可以說是反映出一代名士流韻

對比首行開頭的極端反差，似都已接近泣不成聲了。而《二謝》中「羲之女（汝）愛」的「女」字，寫得特別粗大，雖有遮改原字的因素，但和「愛」字連起，又可見其著意強調的真率可愛。王羲之的書作那超然形骸的恆久韻致魅力，就是這樣在書隨情發的個人心性流瀉中，自然天成。

再說書藝。全卷三帖，無論是《喪亂》，還是《二謝》、《得示》，其蛻盡隸意並且肌骨勻美的點畫，除卻平正但又姿態各具的結體，變化欹側而無絲毫造作的筆勢，較之《蘭亭》更為揮灑自如、老練暢達的氣韻，均在精湛逼真的鉤摹之下，纖毫畢露、栩栩如生，讓人一見，頓生酣暢淋漓、爽爽有神之感。因此，它不僅標誌著王氏書風成熟的絕對巔峰，甚至可以說是反映出一代名士流韻之一斑。

的典型奇蹟。

此卷遠在相當於我國唐代中期的日本桓武天皇延曆（782—805）年間，已經流往東土。之後，他們歷史上就有了號為「三筆」中小野道風等一代漢字書法名家。

嵯峨天皇《光定戒牒》局部 823年 卷 紙本
36.9×148.2 公分 日本滋賀縣延曆寺藏

日本文化史上的「弘仁時代」，是中國文化備受推崇的年代。這和當時主政的嵯峨天皇（786—842）本人的崇尚和趣味，有著極大的關係。只要看一下他《光定戒牒》中一筆道勁逸雅的漢字書法，即可見其修養之一斑。

8

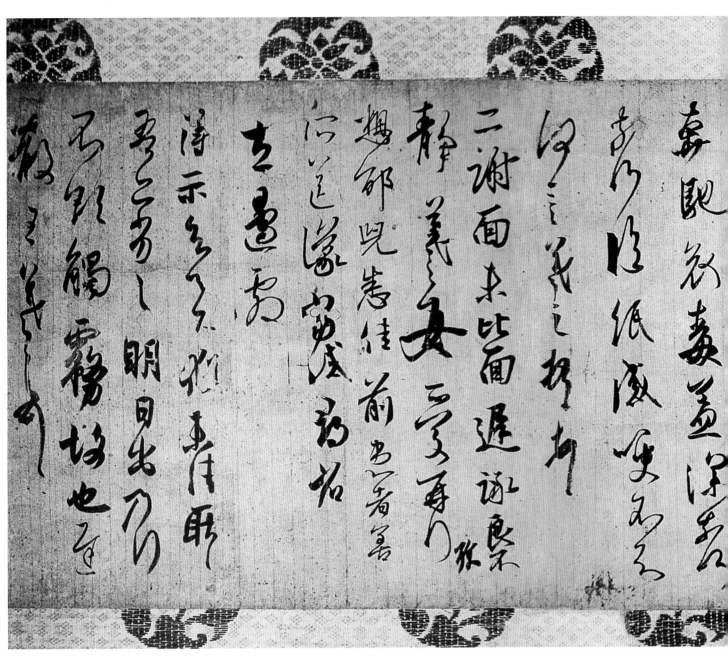

橘逸勢《伊都内親王願文》局部 833年 卷 紙本
29.6×340.8公分 日本宮內廳藏

橘逸勢（?—842）曾與空海等一起入唐問藝，以其非凡的才學，令時人驚嘆，有「橘秀才」之譽。書於日本天長二年的《伊都內親王願文》，是其書作中公認的傳世經典。用筆體勢，無不浸透著王羲之書法的骨格。

空海《風信帖》局部 卷 紙本 28.8×157.9公分
日本京都教王護國寺藏

空海（774—835）是日本歷史上有深厚漢學修養的高僧，又爲平安初期（794—897）日本書壇的代表書作，其取法王書尺牘的嫻熟純正筆法，具有濃厚的晉唐風韻。曾於延曆二十三年（804）西渡入唐的空海，是其歸國後最重要的「三筆」之首。《風信帖》

釋文：

（喪亂帖）羲之頓首。喪亂之極。先墓再離荼毒。追惟酷甚。號慕摧絕。痛貫心肝。痛當奈何奈何。雖即脩復。未獲奔馳。哀毒益深。奈何奈何。臨紙感哽。不知何言。羲之頓首頓首。

（二謝帖）二謝面未。比面。遲承良不靜。羲之女愛再拜。想邵兒悉佳。前患者善。所送議。當試尋省。左邊劇。

（得示帖）得示。知足下猶未佳。耿耿。吾亦劣劣。明日出乃行。不欲觸霧故也。遲散。王羲之頓首。

《孔侍中帖》

卷 紙本 24.8×42.8公分
日本前田育德會藏

全帖由《頻有哀禍》、《孔侍中》及《憂懸》三段組成。其摹寫的精巧程度，幾可與《喪亂帖》媲美，均屬妙得王書神髓的「下眞蹟一等」之本。接縫之間的「延曆敕定」之印，也和《喪亂帖》中所鈐一樣，既爲流入日本時代的確切下限，又是出自唐摹的可靠證明。

比照《喪亂帖》書風，此卷行筆，姿媚流動中已略帶凝重，如《頻有哀禍》一段，儘管在「不能自勝」之悲中還多少可見其筆下剛柔相濟、動靜適度的中和從容，但煩悶沈鬱之情，已躍然紙上。而結體章法，則漸餘。

趨收縮緊嚴之勢。到了《孔侍中》、《憂懸》兩段的字字斷開、筆筆聚斂，更是在流露「憂懸不能須臾忘心」這種孤寂壓抑心境的同時，突出地顯出其充分內撅的筆法特徵。

史稱號爲「小王」的獻之，行筆擅用外拓開張之法，能在快於其父的節奏運速中，表現出更趨新妍媚趣的飛動奔放，從而獲出藍之譽。倘若將其存世的《鴨頭丸帖》等比照王義之此帖，大小「二王」差異不同的書風性格，無疑將在這些各具自己極端典型風貌的作品之中，格外直觀鮮明地一覽無餘。

儘管王氏書作在功力中所蘊含的豐富個性以及在法度外所體現的獨特神韻，是這樣的時時刻刻、無處不在。但在那些他身後被人用「集字」的方式重組再造的「作品」中，雖然字也許還是依樣複製的王字，可是字裡行間及通篇章法氣息中所透出的那最爲珍貴難得的王書精神，已經蕩然無存。如代享盛名的唐懷仁《集王字聖教序》，恐怕要算是最能說明問題的其中之一了。

王獻之《鴨頭丸帖》 卷 絹本
26.1×26.9公分 上海博物館藏

從飛動流妍的《鴨頭丸帖》可以清楚地看到王獻之那種神駿奔放的快疾運筆之勢，反映出其線條運動中情感傾瀉多於理法規範的強烈個性。這也是小王比大王更趨新妍的重要內涵之一。

唐懷仁《集王字聖教序》 局部
拓本

這是在崇尚王書時代風氣下別出心裁的產物。除此《聖教序》之外，尚有《興福寺斷碑》等，均屬同類之製。雖說集字相當不易、組配更費斟酌，但正如前人所評：「即字義之、非義之入易。」至其能方便初學臨習之入門，則另當別論。

王獻之《地黃湯帖》 卷 紙本 25.3×25公分
日本書道博物館藏

與《鴨頭丸帖》相比，《地黃湯帖》的體勢可謂豐潤並稍有內斂。但對照王義之的《孔侍中帖》，即可見其由斂趨放、直至任情不拘的自然流露。王獻之窮其父書之妍而將姿媚盡情抒發的心性，下筆即現。

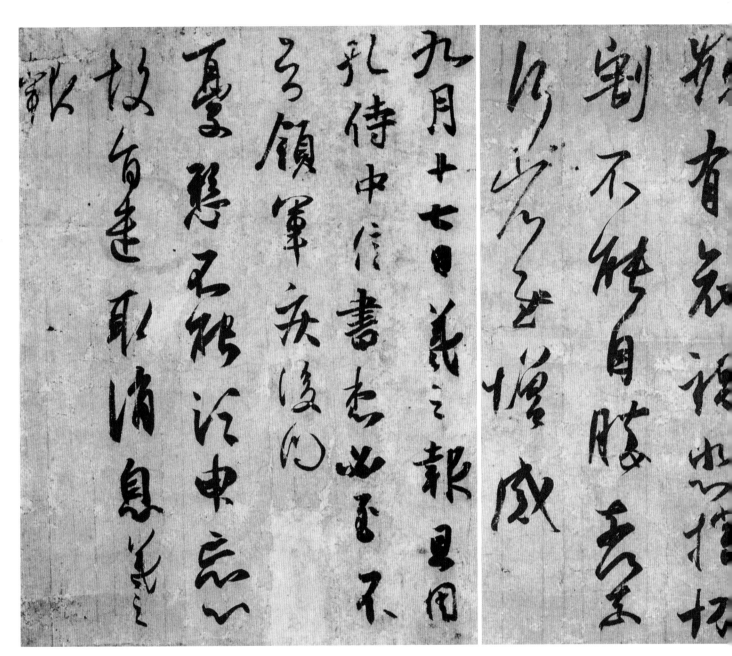

釋文：

頻有哀禍。悲摧切割。不能自勝。奈何奈
何。省慰增感。九月十七日羲之報。旦因
孔侍中信書。想必至。不知領軍疾。復
問。憂懸不能須臾忘心。故旨遣取消息。
羲之報。

《行穰帖》

卷　紙本　24.4×8.9公分　美國普林斯頓大學藝術博物館（Princeton University Art Museum）藏

根據唐朝張彥遠《法書要錄》中〈右軍書記〉的記載，現存十五字的帖文之後，尚有「宜其令□□因便任耳立俟王羲之白」諸語，由此可以推想其當為王氏書札的斷簡殘存。清代康熙、乾隆先後的題跋之中，異口同聲地稱其「要非鈎摹能辨」——言下之意是為真蹟。但再回頭看看乾隆又說此帖「稍遜《快雪時晴》」云云，即可知歷史上許多類似這種「皇上御鑑欽定」的信口開河和不負責任。自清宮散落民間之後，先歸合肥李氏小畫禪室。1957年，著名畫家張大千先生斥一萬美金的重價，在香港從李氏家人處購得，並在日本仿真精製複本若干，分送朋友同好。隨後再以八百萬日圓（當時約合美元二萬）售於日本藏家。最後，又從日本流往美國，現藏普林斯頓大學藝術博物館。而今在台北故宮博物院的另外一件，則是公認的晚明仿造之物。

在細巧的鈎摹下，此帖用筆的圓轉豐腴、雄健有力，斑斑可見，顯示出一種流暢呼應的生動體勢和肥厚圓渾的質感力量。與老到瀟散的《初月帖》相比，雖然某些筆畫的濃重略有近似，但還是靈動有餘而沈穩不足；而與流美婉麗的《上虞帖》對照，則更幾乎是兩種完全不同的面目。倒是其第一行「人」，第二行「大、當」等字左右來回折動的運筆之勢，和《遠宦帖》中一些字的運筆之勢比較接近。但兩帖在總體寫法上的開張排闥和內斂緊嚴，還是有著一望而知的明顯區別。此外，第一行開頭「足下」二字及第二行中間「不」字的寫法，也不如《遠宦帖》中同樣的字來得傳神，是原本本身的問題，還是摹拓技術的問題？可惜已不得而知。

《遠宦帖》 局部

雖然《遠宦帖》中充滿著跳躍生動的節奏之感，但不少字行筆的左右來回、伸收呼應之態，還是掌握在一種精氣內斂的含蓄遒勁之中。

《初月帖》 局部

字體的修長蒼勁、行氣的連帶呼應，以及全卷揮灑自如的動勢，固然是《初月帖》的特徵，但真正能體現其既瀟散曠達、又含蓄沈鬱的魅力者，恐怕還得加上用筆的精嚴講究和老到沈穩。

《上虞帖》 局部

豐肌秀骨的清雅格調、婉轉流暢的優美行筆、靈動絳約的挺勁體勢，使《上虞帖》成為有別於其他王書傳本的今草小字之作。

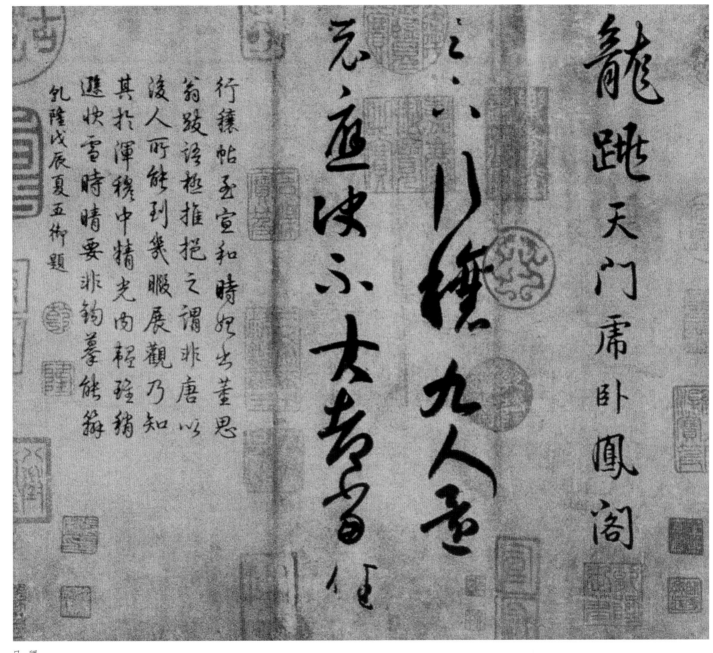

龍跳天門虎臥鳳閣

兒庭決不大喜當佳

……川穰九人還

行穰帖乃宣和時物董思
翁跋語推挹之謂非唐以
後人所能到幾暇展觀乃知
其於渾穆中精光內蘊輕裘
緩帶時晴要非鈞摹能辦
乾隆戊辰夏五御題

釋文：
足下行穰九人還。竟應決不。大都當佳。

《寒切帖》

卷 紙本 25.6×21.5公分
天津市藝術博物館藏

從流存至今的漢魏章草傳本和出土西陲的魏晉墨蹟中的《濟白帖》之類，我們不僅可以看到王氏此帖的淵源所自和蛻變軌跡，而且還能更深切地領略其粗壯厚勁的點畫筆觸、短促凝重的線條，和內斂緊湊的結字所體現出來的高古沈靜之美。更重要的是，王羲之又能以絕對的分寸感，把握並處理好繼承傳統和表現時代之間的關係，再具體地說，也就是法度與情感、理性和率意之間的處理和協調。於是，富有力度的粗畫短線，通過相對流動分明的行筆，給人一種頗有內涵的灑落之感。因此，從一個個字分開來看，一派法度森嚴的肅穆古雅；而合全篇望去，則無論是字與字點畫筆勢之間的上下照應，還是行與行間距中疏密流動的左右顧應。

盼，都有一種王書特具的平和中庸兼暢達靈逸，從而在品位和優美兩方面，展現其藝術魅力。這是一個很不容易掌握的尺度，即便如可算深得王書法乳的南朝書家、王羲之七世孫智永的草書，有時也往往會顯得厚勁頗失而腴潤略增，古雅不足而嫵媚過露。

再從變化來看，此帖首行與末行完全重複的「羲之報」三字，前者結體用筆，古質有力；後者氣息態勢，靈動流美。還有第一行的下筆濃重和後四行的行氣活躍，無不可見其折衷駕馭的爐火純青。而這一切，又均因摹本鈎填的精密細緻而頗顯形神俱備。雖然可能由於時光的消磨，使帖面墨色損傷稍重，但王書原作的斑斕風采，仍可由此想見。

《濟白帖》 紙本 瑞典斯得哥爾摩國立民族學博物館藏

這是古樓蘭遺址中出土的魏晉墨蹟殘紙，它們的書寫時間，大約僅略早於王羲之的活動的年代。一眼望去，那字字獨立又疏雅從容，線條粗短而行筆流變，與《寒切帖》風神，何其酷似。

三國吳 皇象（傳）《急就章》 局部 拓本

傳為三國時皇象所書的《急就章》，是歷代相沿的章草標準範本。雖因輾轉覆刻而有板失真之嫌，但從點畫簡約凝重、筆勢波磔分明的大體面貌中，仍隱約可見不同於今草的質樸古法。

隋 智永《真草千字文》 局部 冊 紙本 每頁24.5×10.9公分 日本小川氏藏

陳、隋間書壇大家智永，一生為倡揚王書，身體力行。《真草千字文》尤屬精心力作，曾寫八百本，分送天下。但從其結字點畫的豐腴圓潤和起筆落筆的鋒芒時露，可知在時代環境的變化影響之下，不由自主地以己法來寫王字，連智永也不能例外。

《遠宦帖》

卷 紙本 24.8×21.3公分
台北故宮博物院藏

作爲一代「書聖」的王羲之，他的書法風格十分多姿多態，尤其是變化餘地相對大一些的草書，更是各具風貌。古美沈靜的《寒切帖》，俊秀靈動的《上虞帖》，瀟散老到的《初月帖》等，無不眞切生動地既折射出他創作時承傳變化的依稀行跡，又流露著其書寫中即時即刻的不同心境。《遠宦帖》當然也是毫無例外的其中之一。

短促勁健、以方破圓的筆法，使不少字的轉折鋒稜，有一種峻爽迅疾的痛快之感，如第一行中的「足下、小大、問、爲慰」，第三行的「遠宦」，第四行的「數問不」，第五行的「粗」等字，看上去都好像有切金斷玉的乾脆俐落。而其左右跳動並伸收呼應的筆勢，如第一行的「省別、小大」，第二行的「分張」，第五行的「餘粗平安」等字，又從一定程度上顯出其在跌宕鮮明的節奏中，精氣內含的遒勁沈著。全卷就是在沈著—痛快、痛快—沈著這種方圓互動、剛柔交替之中，讓人享受到其節律躍動之妙和氣韻變化之美。雖爲唐摹，但由於鈎填的精到，仍使這盡現美妙的草法，無論是姿態還是氣息，都逼眞自然，神采煥發。而僅僅到了宋代，素擅跌宕多姿書風的名家米芾，雖然在寫草書時高標晉人韻格，並心慕手追，但及下筆，卻又在感嘆「三四次寫，間有一兩字好，信書亦一難事」了。

歷來被奉爲王帖名品、草書圭臬的《十七帖》刻本，與此《遠宦帖》風貌最爲接近，只是其方筆方折更加銳利。當然，這中間恐怕多多少少帶有一點刻工刀下所產生的效果。但若與墨蹟認眞細較，就會發現它們之間不僅是在這一點上，而且在層次的豐富、細節的微妙等各個方面，都存在著不少可以感覺得到的差距。

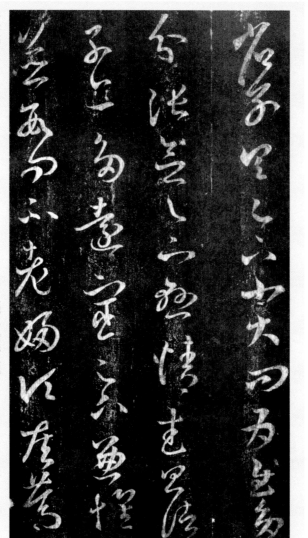

王羲之《遠宦帖》局部 十七帖本

如果將刻入《十七帖》中的《遠宦帖》和唐摹墨蹟細較，它們之間在點畫的生動、層次的豐富和細節的變化等各個方面，還是存在著不少可以感覺得到的差距，而這些正是刻帖拓本和墨蹟影印效果的區別之處。

十七帖

在沒有影印技術能十分逼眞地將名蹟化身千百的年代，雙鈎摹填雖可謂「下眞蹟一等」，但成本巨大，而比較可行的流佈良法，是翻刻捶拓。《十七帖》的價值不僅在此，並且還爲今天留下了許多早已佚失的王書眞蹟的唯一一傳本。

釋文：省別具。足下小大問為慰。多分張。念足下懸情。武昌諸子亦多遠宦。足下兼懷。並數問不。老婦頃疾篤。救命。恆憂慮。餘粗平安。知足下情至。

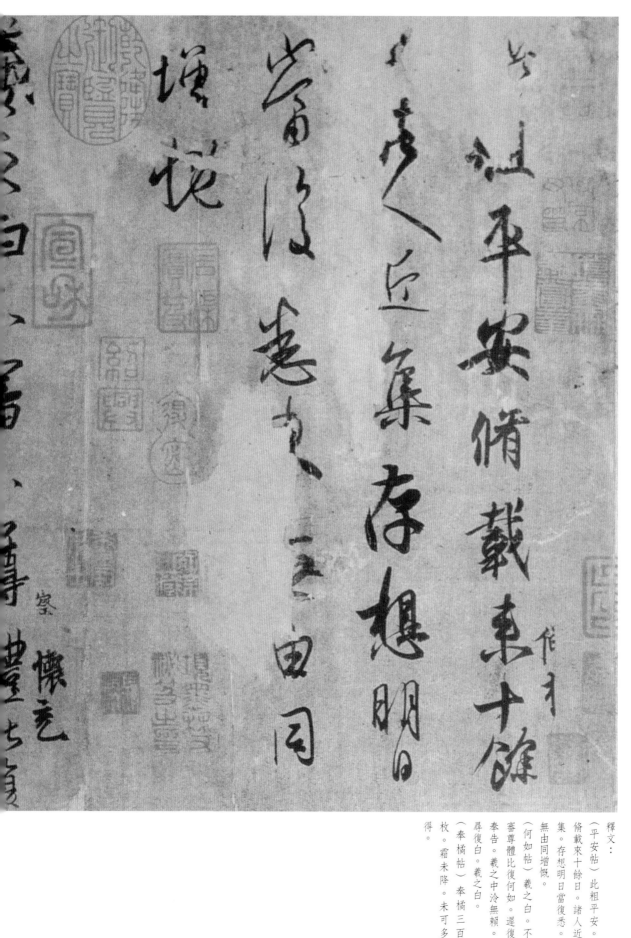

釋文：

（平安帖）此粗平安。
脩載來十餘日。諸人近
集。存想明日當復悉。
無由同增慨。

（何如帖）羲之白。不
審尊體比復何如。遲復
奉告。羲之中泠無賴。
尋復白。羲之白。

（奉橘帖）奉橘三百
枚。霜未降。未可多
得。

18

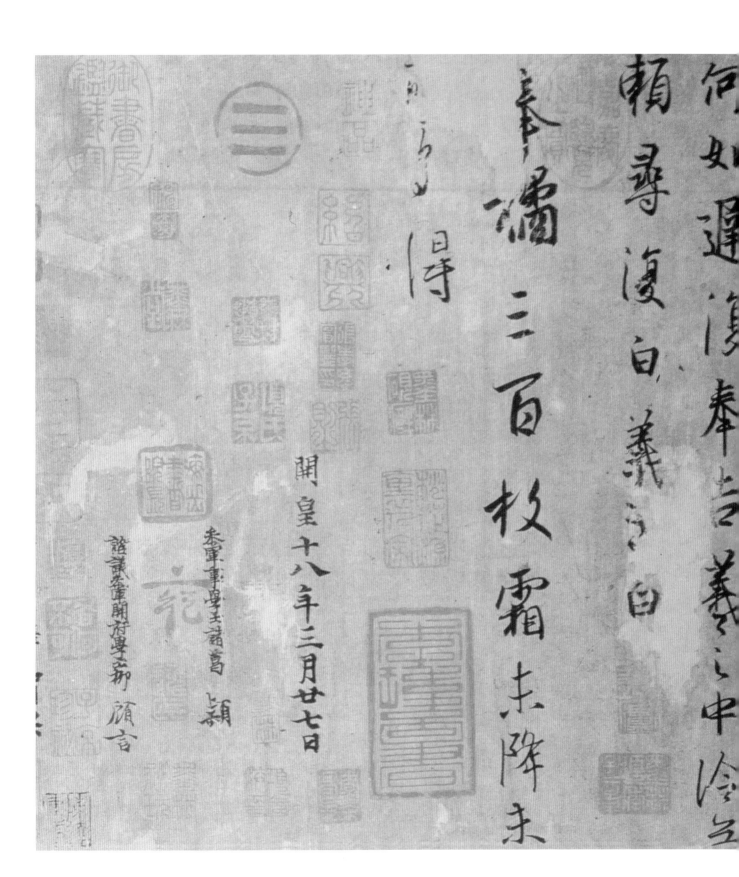

向如遺復奉告義之中涂之

賴尋復白義之白

得

秦讓三百枚霜未降未

開皇十八年三月廿七日

參軍事豫王蕭萳頴

諮議參軍開府長嘉顧言

唐 顏真卿《勤禮碑》局部 拓本

《勤禮碑》是顏真卿晚年已經完全確立其「顏體」風格後的爐火純青之作。那種結體偉岸開張的端莊雍容，和毫下力發千鈞的博大氣勢，開創出卓越千古的盛唐書風。

三國魏 鍾繇《薦季直表》局部 拓本

鍾繇真蹟早已全亡，就連能得其風規的墨蹟摹寫古本，也無一留存，只剩一些刻帖之拓，尚有傳世。此《薦季直表》和其他的《宣示表》、《力命表》、《賀捷表》，可算是其中差得鍾書遺意的幾種。

據說在中國書法史上，作爲創立漢魏之際書壇新風的傑出書家鍾繇，曾備受百餘年後再領書壇風騷的大家王羲之的推重。王羲之的那富有時代新意並且餘韻及今的行、楷各體，就是在結字橫扁、筆體疏瘦卻隸意尚存的鍾氏「隸楷」的基礎之上，變化出新而來。倘若我們以現存相對可信的那些鍾書傳

本去觀照唐摹王氏《平安、何如、奉橘》三帖，也許會對上述說法，有一個更加直觀的印象和比較深刻的理解。

全帖從右至左，由三封信札連成一卷，均作楷意居多的行書之體。在骨力剛健而不失勢態妍美、瘦骨挺勁又兼柔神逸秀的總體風貌之下，前面的《平安》一帖和隨後的

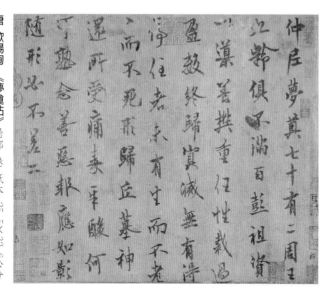

唐 歐陽詢《夢奠帖》局部 卷 紙本 25.5×33.6公分

遼寧省博物館藏

歐陽詢行書《夢奠帖》的俊邁秀逸之姿和靈動縱斂之氣，雖可見其融碑書帖字爲一體的勢態神韻，但瘦硬挺勁的點畫、健峭凜然的鋒稜，還是一仍其楷書中的北碑風貌。

20

《何如》、《奉橘》兩帖，又稍有一些差異。因此，歷史上曾有《平安帖》單列、《何如》、《奉橘》兩帖可能並列的記載，應是合乎情理的自然之事。至於三帖合爲一卷的年代，據有關資料的綜合考訂，大約可推定在北宋之時。

《平安帖》四行，其結字的修長玉立，筆法的細勁直挺和揮寫的遒美灑脱，眞可謂拙樸全脱但占質猶存、天趣盡得而眞率不失。「平」、「十」二字及雖有殘損但仍能窺全貌的「人」、「近」二字的留存部分，均可從其質直中體會到平實典雅之味。「安」、「存」二字相對豐潤，淳古安詳。「集、想、當、悉」諸字，則已經可以說是風姿綽約、秀美靈逸了。主人喜報平安、漫說家常的輕鬆自在之情，化作筆下順暢流美、無拘無束的灑灑安閑之意，就是在這樣的趣高韻美、水到渠成中，自然揮就。

相對《平安》一帖，《何如》與《奉橘》二札，則在結體的疏密、用筆的靈變和勢態的動靜間，顯示出其自然平和又風情脈脈、千姿百態且骨力蘊涵的神采妙境。「尊」字筆畫雖多但留白勻稱舒鬆，「體」字左部稍簡而筆重，右邊略繁則意輕，「賴」字左虛右實的巧妙處理，「橘」字筆畫多密，以兩邊靠擾而不覺其過寬；「枚」字本身就稀，因中間留放又不顯其太窄，再和「如、告、中、得」有方折筆鋭度不等，再和「口」部的折筆圓轉處理，形成變化對照，都是很值得品味的佳妙之處。

而《何如》、《奉橘》兩帖，在走筆行勢上，其不慍不火的從容悠閑，和似不經意的輕鬆散淡，又好像將晉韻中那些既清高矜持、又隨興任誕的複雜內在，表露得淋漓盡致。這就是大師的氣質，同時也是時代的造就。

理解了這一層，我們才會明白，即使是在唐太宗李世民身體力行地推崇王羲之書法的年代，又儘管有歐陽詢、虞世南、褚遂良這樣的一代名家，爲合聖意而競趨學王，但只要看看他們留下的書蹟就會知道，時代不會照樣重複，個性也只能是因人而異。

歐字的長方瘦硬，與《平安帖》比較，還是一仍其舊地沿續著他由隋入唐所帶來的碑書法度，就連行書，也不例外。師從智永、算得王書嫡傳的虞世南，其寬和靜朗，雖多存王字面目，可是在過分刻意的追求之下，又強調突出了自己在時代好尚中形成的審美選擇。

而稍後繼起的褚遂良，雖然也曾奉詔鑑定王書、臨寫《蘭亭》，但最終卻還是在融合歐、虞兩家的基礎上，寫出了被稱爲唐朝書風新起點的自家體貌。到了再後來的顏眞卿，則乾脆直溯秦篆漢隸，從而開創並確立了全新卓越、影響深遠的盛唐書風。於是，也才有了從鍾繇到王羲之，再從王羲之到顏眞卿的書史里程碑。

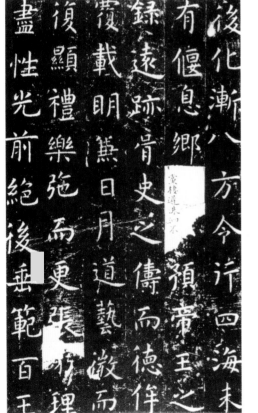

唐 褚遂良 《雁塔聖教序》 拓本

褚遂良五十六歲寫《雁塔聖教序》，已是其自己風格基本形成之時。他取歐體的瘦勁而去其險刻，並加飄逸；用虞書的婉潤又誇張收放，再添婀娜，於是就形成了落落大方、又楚楚含情的自家風貌。

唐 虞世南 《孔子廟堂碑》 拓本

《孔子廟堂碑》字字珠圓玉潤的體格，是虞世南外柔內剛、含蓄生動的書風典範。而點畫之間、字與字及行與行之間所體現的對法度的刻意強調，又有一種井然有序下的肅穆祥靜之感。

《上虞帖》

卷　紙本　23.5×26公分　上海博物館藏

這是王羲之傳本墨蹟中典型的今草小字。雖然因爲摹拓略遜於《初月》、《喪亂》等至精之本而稍顯神氣遜不足，但其靈動綽約、豐肌秀骨的格調，仍有所體現。

從結體字形上看，已經基本修長，無章草那種寬博扁平之態；用筆也清勁瘦挺，而不像《寒切帖》等所具有的那種濃重古樸；筆勢更是婉轉流暢，一股饒有趣味的氣韻活力，直入眼簾。點畫也可謂精好，而字與字之間的帶勢，更是自然分明，充分展現出其清新雅致。史稱王羲之折衷古今、推陳出新，開創具有時代氣息的一代新風，我們今天由此帖順流而下，去看唐代

孫過庭《書譜》、懷素《論書》、《小草千字文》，以及宋元明清直至近現代寫今草的各家各派，就可以知其流風之廣、影響之大，的確是深得社會普遍承認接受的不爭事實。但是，我們再從時代上早於王氏、但同處江南的西晉陸機《平復帖》墨蹟中，還能進一步想到，王羲之出新的今草體勢，也許正是從《平復帖》裡那些「初草」之體中不斷汲取、學習提高的結果；而就全篇的章法佈局而言，更有一脈相承的感覺。因此，所謂「晉韻」，其實應該說是在相同的人文環境空間中，不分「東西」的流動匯集之韻。自然，王羲之又是其中當之無愧的千古絕唱。

此帖在近世的流傳，也頗曲折。太平天國戰亂之時，收藏者曾將其縫入衣衽，逃離金陵（今南京），幾經輾轉之後，從古董字畫商人之手，流落於市。「文革」中又一度被查驗出口文物工藝品的上海博物館員萬育仁先生發現截下，再經著名書畫鑑定家謝稚柳先生考訂，定爲唐摹，遂成原無羲之書蹟的上海博物館的鎭庫重寶。

西晉 陸機 《平復帖》 卷 紙本 23.7×20.6公分

北京故宮博物院藏

陸機《平復帖》是唯一傳世的西晉士人眞蹟，在文物界有「墨皇」之尊。而使其在中國書法史上尤具地位的，則是從它疏顯的筆致之間流出的那種既質樸凝煉、又生動自然的「初草」氣息，填補了從章草古風到今草晉韻之間的重要空白。

唐 懷素 《論書帖》 局部 卷 紙本 38.5×40.5公分

遼寧省博物館藏

和《自敘帖》的狂放相反，懷素《論書帖》那種規矩有度的點畫、嚴謹精到的結體以及整飭平和的章法，都盡現其承緒晉人小草的紮實基礎和不凡功力。於是我們更加相信，狂草不是憑空亂寫的臆造，而是胸有成竹的奇構。

唐 孫過庭 《書譜序》 局部 卷 紙本 26.5×900.8公分

台北故宮博物院藏

孫過庭的《書譜序》眞蹟，不僅是書學理論的名著，也是今草書法的經典。

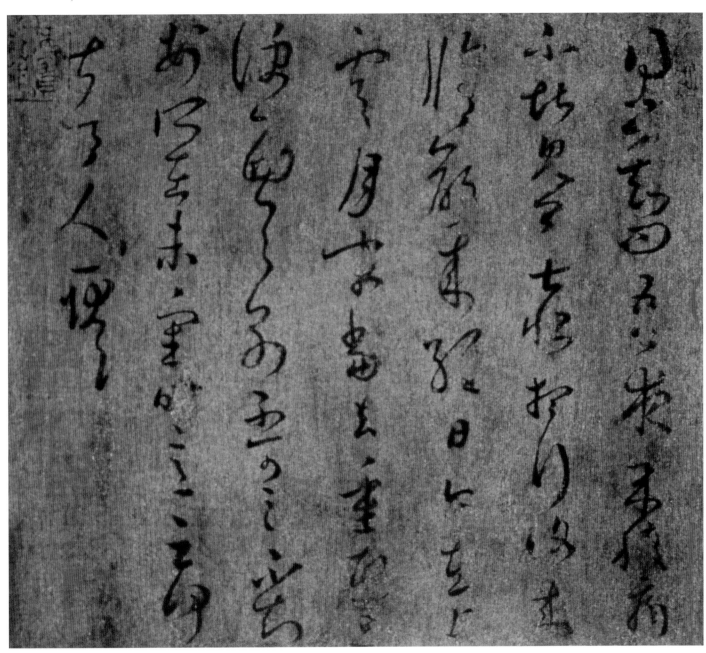

釋文：
得書知問。吾夜來腹痛。
不堪見卿。甚恨。想行復來。
脩齡來經日。今在上虞。
月末當去。重熙旦便西。與別不可言。
不知安所在。未審時意云何。
甚令人耿耿。

《快雪時晴帖》

冊 紙本 23×14.8公分
台北故宮博物院藏

此帖在清代，曾被乾隆皇帝將其和王珣《伯遠》、王獻之《中秋》兩帖一起奉為「三希」，供藏在養心殿內專門為此命名的「三希堂」中，以備隨時賞玩，並先後題上「天下無雙，古今鮮對」、「龍跳天門，虎臥鳳閣」等極盡讚美之語，可見其激賞寶愛的程度。

但後來研究者對其臨摹時代，也有唐、宋之爭的異議，甚至還有據該帖首行開頭「義」字戈鉤的笨拙，以及次行「力不次」三字的勉強描湊，定其為假次之本的結論。細細看去，這些問題都確實存在，一點沒有誇大縮小，然而再慢慢想來，卻也正常。因為存世的王書傳本中，一直有著摹拓技術精粗好壞、製作質量高下優劣的種種區別。而非平常家書率暢私語的內容來說，恐怕《快雪時晴帖》的承傳有緒、原有所本，也不會是太大的臆測，也許只是有些地方不那麼精到罷了。

盡管如此，但它受到歷代寶重稱賞，還是有其情理。撇開皇上「金口欽定」的因素，平心靜氣地品味，我們仍然可以看到，它應該還是屬於現存王書傳本諸蹟中楷法成熟完備、氣息溫文敦雅的作品。筆鋒運走的含蓄中行，線條往還的圓潤彈性，字形結構的長短適度，無不呈現一種賞心悅目的中和之美。再從其為正式社交禮儀問候而非平常家書率暢私語的內容來說，也可謂形式與內容的天成佳配。難怪被列為唯美主義書家的元代趙孟頫，其行、楷諸作，乍一看去，即會有得其滋養的直覺。由此益信趙氏「昔人得古刻數行，專心而學之，便可名世」云云，絕非題跋名蹟的泛泛套語，而恰是其浸潤王書的切切心語。

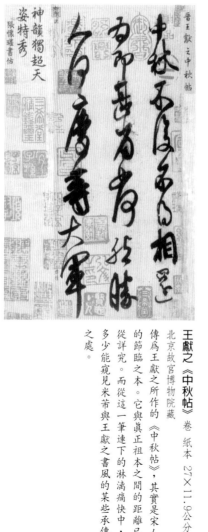

元　趙孟頫
《蘭亭十三跋》局部　1310年　卷　紙本
31×21公分　日本東京國立博物館藏

趙孟頫行、楷諸作的妍麗秀潤，極得王書優雅平和之法。

東晉　王珣《伯遠帖》　卷　紙本　25.1×17.2公分
北京故宮博物院藏

傳為王導之孫，王洽之子，王羲之族姪，史載其「三世以能書稱」的王珣為王導之孫。《伯遠帖》又是「三希」中唯一的真正晉人手筆。欹側動變的結體、筆斷意連的行勢，在充分顯現晉人瀟灑風韻的同時，更有一種駿宕古淡的獨到意味。

王獻之《中秋帖》　卷　紙本　27×11.9公分
北京故宮博物院藏

傳為王獻之所作的《中秋帖》，其實是宋人米芾的節臨之本。它與真正祖本之間的距離已經無從詳究。而從這一筆連下的淋漓痛快中，也許多少能窺見米芾與王獻之書風的某些承傳相通之處。

羲之頓首

快雪時晴佳想

安善未果為

結力不次

羲之頓首

山陰張侯

君倩

《蘭亭序》

有「天下第一行書」之譽的《蘭亭序》原稿，是王羲之當年與名流好友雅集時趁興揮就的得意傑作。據傳唐初被酷嗜王書的太宗李世民百計搜獲，即命宮內拓書名家趙模、韓政道、馮承素、諸葛貞等摹拓複製，分賜太子諸王及親貴近臣；再讓當時書壇大家歐陽詢、虞世南、褚遂良等分別臨寫，而將真蹟獨占自賞。臨終之前，又明令陪葬，遂入昭陵幽墓。自此，只有各種臨摹刻石之本流傳於世。儘管學術界為《蘭亭》真偽之爭，沿訟至今，但對其傳本中比較重要者本身相對的藝術價值和絕對的文物價值，則多有共識。就墨蹟而言，歷經滄桑之後僅存的

所謂「虞世南臨本」、「褚遂良模本」、「馮承素摹本」，以及「唐摹本」「黃絹本」等，均早已成為代代相傳的拱璧之珍。

傳為「虞世南臨本」究竟是否出自虞氏手筆，原無明載，而是明末書家董其昌的推定，是否可信，至今尚無定論，倒是因其帖尾下端有墨書「臣張金界奴上進」五字，故又被通稱為「張金界奴本」。從風格上看，點畫的沈靜安閒、用筆的相對溫厚，體格的剛柔淡雅，和虞氏書風的特性，確實有一定程度的接近和相像，並帶有王羲之傳本行、楷書的味道。也許真是其當年奉命照臨、卻又不知不覺地「間出己意」的一件作品。同

樣，「褚遂良模本」也僅僅是除了原帖卷端有墨書小字「褚模王羲之蘭亭帖」之外，並無其他特別可信依據的一個傳世墨本。從面目上看，好像也是一個臨寫之本，因為它的行勢章法不僅同虞氏臨本稍有出入，即使將其和虞氏臨本一併對照傳為雙鉤填摹的馮承素本，也給人略遜之感。更重要的是，鋒芒微露的點畫、清雅勁健的行筆和相對流暢灑落的韻脈，多少流露出相似於褚氏「美人嬋娟、風姿綽約」的書風特點。也可能就因此而被冠以「褚模」之稱。

黃絹本《蘭亭序》
局部 卷 絹本
24.3×70.2公分
台北故宮博物院藏

這也是《蘭亭》的摹寫精本之一，以其寫在黃絹之上，世稱「黃絹本」；又因卷中「崇山峻嶺」的「嶺」字不同於其他各本的「領」而有「山」旁，故亦稱「領字從山本」。原爲台灣林氏蘭千山館舊藏，現寄存於台北故宮博物院。

《蘭亭序》
局部 卷 絹本
24.8×57.7公分
湖南省博物館藏

《蘭亭》的唐摹諸本，除了歷享盛名的「張金界奴」、「褚模」及「神龍」之外，還有一、兩件相對無名的傳本。昔人喜據其書貌，指爲褚遂良所臨，都不可靠。倒是其本身墨寫的精好程度，無疑應屬出自唐人的珍貴善本。

趣舍萬殊靜躁不同當其欣
於所遇暫得於己快然自足不
知老之將至及其所之既惓情
隨事遷感慨係之矣向之所
欣俛仰之間以為陳迹猶不
能不以之興懷況脩短隨化終
期於盡古人云死生亦大矣豈
不痛哉每攬昔人興感之由
若合一契未嘗不臨文嗟悼不
能喻之於懷固知一死生為虛
誕齊彭殤為妄作後之視今
亦由今之視昔悲夫故列
叙時人錄其所述雖世殊事
異所以興懷其致一也後之攬
者亦將有感於斯文

永和九年歲在癸丑暮春之初會
於會稽山陰之蘭亭脩禊事
也羣賢畢至少長咸集此地
有峻領茂林脩竹又有清流激
湍暎帶左右引以為流觴曲水
列坐其次雖無絲竹管弦
盛一觴一詠亦足以暢叙幽情
是日也天朗氣清惠風和暢仰
觀宇宙之大俯察品類之盛
所以遊目騁懷足以極視聽之
娛信可樂也夫人之相與俯仰
一世或取諸懷抱悟言一室之內

褚摸王羲之蘭亭帖

永和九年歲在癸丑暮春之初會
于會稽山陰之蘭亭脩禊事
也群賢畢至少長咸集此地
有崇山峻領茂林脩竹又有清流激
湍暎帶左右引以為流觴曲水
列坐其次雖無絲竹管弦之
盛一觴一詠亦足以暢敘幽情
是日也天朗氣清惠風和暢仰
觀宇宙之大俯察品類之盛
所以遊目騁懷足以極視聽之
娛信可樂也夫人之相與俯仰
一世或取諸懷抱悟言一室之內

馮承素摹本　卷　紙本　24.5×69.9公分　北京故宮博物院藏

傳為「馮承素摹本」的一紙，其卷前依稀殘存墨書舊題「唐摹蘭亭」，本幅前後兩邊又尚可見「此定是唐中宗」年號半印，故原稱「神龍本」。因元明諸家題跋中有「此定是唐太宗朝供奉拓書人直弘文館等奉聖旨在《蘭亭》真蹟上雙鈎所摹」等推測之語，遂被明末赫赫有名的收藏大家項元汴直接肯定為「唐中宗朝馮承素奉敕摹」，並相沿至今。但從點畫姿態、用筆俯仰、墨色濃淡、行款疏密、結體變化等方面來看，此卷的流暢顧盼、自然生動、變幻活潑等，似均優於包括虞、褚兩卷在內的其他《蘭亭》傳本。而是否最得原蹟神貌，則仍有各種不同看法。但由紙上所留的一些鈎填痕跡，定其為雙鈎填摹而非直接臨寫，似無不妥，問題只是何時何人，根據什麼底本摹寫的疑異。至於有人會據幾方出土的王羲之家族中王興之夫婦、王閩之、王丹虎等人墓誌上方樸厚重的書風，認為王羲之時代根本不可能有像《蘭亭序》那樣隸意全無且嫵媚遒勁的書體，進而指其為連文帶書全屬偽造的說法，似乎不能輕易服從。因為無論從傳世的陸機《平復帖》、王珣《伯遠帖》等晉人書札、以及歷年陸續出土的魏晉墨蹟來看，還是用有關歷史文獻的記載相參證，當時體現私人意趣的日常書札用比較清美流麗的王書新體或類似的寫法，應該是一種頗為流行的風尚；而作為古人一貫鄭重其事的碑文墓銘，則仍用相對質樸古重的書體，也是符合正式禮義的自然傳統。

《蘭亭序》的傳世各本，除了墨蹟之外，尚有不少別拓。其中比較重要的，應屬傳為據早已佚失的歐陽詢臨摹之蹟刻石的「定武蘭亭」，而尤以「湍、帶、右、流、天」五字未損壞的所謂「宋拓五字不損本」為珍稀上品。其實，和那些「虞臨褚摹」各本一樣，從「定武本」所體現的點畫相對端莊質實、用筆常見斂藏凝重、體勢多顯規矩蕭穆等特點來看，至多也就是比較忠實於歐陽氏當年「摻入己法」臨寫的一個傳刻之本。

《王興之夫婦墓誌》 拓本
原石藏南京市文物保管委員會
1965年出土於南京的《王興之夫婦墓誌》，一面刻於東晉咸康七年（341）另一面刻於永和四年（348）方正謹嚴的結字、非楷非隸的筆法、刻意求樸的體勢，也許就是當年公認的莊重古體。

於所遇暫得於己快然自足不
知老之將至及其所之既惓情
隨事遷感慨係之矣向之所
欣俛仰之間以為陳迹猶不
能不以之興懷況脩短隨化終
期於盡古人云死生亦大矣豈
不痛哉每攬昔人興感之由
若合一契未嘗不臨文嗟悼不
能喻之於懷固知一死生為虛
誕齊彭殤為妄作後之視今
亦由今之視昔悲夫故列
敘時人錄其所述雖世殊事
異所以興懷其致一也後之攬
者亦將有感於斯文

《蘭亭序》拓本 每頁23.8×8.9公分 日本東京國立博物館藏

「定武《蘭亭》」的名稱，是從傳說中刻石的發現之地在北宋的定武軍（今河北定縣）而來的。世傳號為「定武」之本的，不下幾十種，但其中可算原石原拓的，除此「五字不損」的吳炳舊藏之本外，另有兩本，但均是「五字已損」之本。

浙江 紹興 流觴亭（洪文慶攝）

古人有修禊的習俗，每年到了農曆三月三日就會集會列坐在環曲的水渠旁，然後在上游投置酒杯，任它循流而下，酒杯停在誰的面前，誰就取來飲用，並要吟詩一首，這就是所謂的「流觴」。此流觴亭即為紀念王羲之與友人在此「曲水流觴」而建。（黃）

論王羲之的書法

據有關文獻資料記載，歷代對王羲之的書法的藝術價值、社會影響以及歷史地位等，多有品評。雖然不乏讚賞推重之聲，然亦間雜批評針砭異音。因此，其在中國書法史上一代宗師的聖賢地位，也有一個隨時代環境風氣演變而漸次形成、逐步確立的反覆過程。

《晉書》〈王羲之傳〉等所記其「我書比鍾繇，當抗行；比張芝草，猶當雁行」諸語，雖可視爲比肩古人而欲過之的炫耀自得，但從中又確實可知漢魏之間的書壇名家張芝、鍾繇等，也曾經是王羲之心目中推崇的楷模。而從《論書》中才記下了這樣的故事：當王羲之創新體開始流行之際，庾翼在給家人的信中就有不滿和挑戰流行之語：「小兒輩乃賤家雞，皆學逸少書。須吾還，當比之。」這固然是年齒輩份、官位聲望均居王氏之上的庾翼，在王書風行事實面前的失落和不服，但同時也反映出當年上流社會中，貴族士大夫之間用書藝競相標榜自重、以任氣使性爭勝較能的喜好風尚。儘管如此，但庾翼還是對王羲之的章草之作，過極盡稱賞的誇譽，有南朝虞龢《論書表》等所傳其致王氏信中之辭爲證：「吾昔有伯英章草書十紙，過江亡失，常痛妙蹟永絕。忽見足下答家兄書，煥若神明，頓還舊觀。」雖說在庾氏評書標準下的「妙蹟」，可其對王氏書藝標準下的「煥若神明」，也不得不嘆服。於是，才有了道士贈群鵝換王羲之字、老嫗求書扇期善價之類的神話傳奇。王羲之的折衷古今、推陳出新的流美書體，終於在整個社會的趨新附妍下，一枝獨秀，占盡風光。

王羲之書法這種獨領風騷的權威地位受到挑戰，並非在他身後，而是始於其生前；挑戰者中最具實力的，也不是別人，而是出自當時王羲之盛讚其爲「此兒後當復有大名」的兒子王獻之。獻之字子敬，自幼深得當時謝安等前輩的青睞。尤工行草書，在王氏諸子中，最爲出類拔萃。因其官至中書令，故後世稱之爲「王大令」。他以外拓開張的筆法，更加飛動奔放的勢態，盡變其父內擫含蓄、平和靈逸之格；而將其父書中的姿媚瀟灑，發揮到「窮其妍妙」的極至，寫出一種更趨新妍的神駿媚趣之體，從而在競趨時尚的士風世俗之中，開始受到追捧。所以，又有獻之在前輩謝安面前稱其書較之父書「故當勝」的矜誇自得。而對其一貫鍾愛有加的謝安，此時卻以「物論殊不爾」——即世論的評定絕非如此，來當場否定；以及獻之「時人那得知」的辯白等，都又反映出當時的獻之，欲取代其父爲書壇盟主之願的大體實現，似應在他身後的南朝宋、齊之時。這一點，我們可從當時虞龢所論二王「父子之間又爲古今」等微妙說法，以及梁代書家陶弘景在《與梁武帝論書啓》中直言的「比世皆尚子敬書，……海內非惟不復知有元常，於逸少亦然」諸語中，略得消息。至於蕭齊時張融的「非恨臣無二王法，亦恨二王無臣法」，則已經是更加少見的連大小「二王」都不在眼裡的驚世之論了。

王羲之書法身價的再次上升，是緣於梁武帝蕭衍以帝王之尊，欲將古質書風重新倡揚於天下的有利時機。雖然「子敬不逮逸少，猶逸少之不迨元常」，或許是體現其直推鍾繇古風的本意之評，但「龍跳天門，虎臥鳳闕」這一盛讚王書並被沿用至今的千古名句，也是出自其口。而從當時相對鍾氏之蹟存世較多的王書諸作中集字，配成普及讀本《千字文》的創意，則更爲稍後陳、隋之際的智永推播家法、祖述王羲之書法，開啓了便捷有效的絕好門徑。由此，王羲之之書法才自然順利地過渡到了登峰造極的初唐盛世。

王羲之的書法在唐初書壇榮顯的空前絕後和地位的至高無上，無疑是太宗皇帝李世民身體力行的崇拜推舉。他不顧君臨天下的日理萬機、親撰《晉書》〈王羲之傳論〉，於是，「盡善盡美，其惟王逸少乎」的「獨尊王書」，馬上一言定音；而其放下貴爲人主的至尊身份，心摹手追，一筆王字，結果，其餘區區之類，何足論哉的「罷黜百家」，也就勢在必行。自此，王羲之在中國書法史上「無冕之王」的聖賢地位，開始牢固確立。以後歷朝歷代，雖然有過對王書的批評之說，甚至是貶責之辭，但王羲之的作爲「書聖」的至尊地位，始終無有替代。這固然和唐太宗的頂禮王書以及由此帶來的巨大影響，有著不可否認的重要關係。但如果更加客觀、科學地來看，王羲之及其書法之所以能在整個中國書法史上，特別是在從唐朝以來直至今日的中國書法史上永享至譽，恐怕還是應該與其本身有著更具決定作用的因素。王羲之的書法所獨具的那種多姿多彩、內涵深廣的藝術特點，即所謂的「窮變化、集大成」，

也許正是歷代書壇、各家各派汲取滋養的共同源泉；而蘊含在這些特點之中的那種既瀟灑曠達、又骨鯁正直；既情韻真露、又平和清遠的人格魅力和精神境界，則更是傳統中國文化中代代相承的寶貴遺產和值得珍視的精髓之一。

閱讀延伸

華人德、白謙慎主編，《蘭亭論集》，蘇州：蘇州大學出版社，2000。

宇野雪村等編，《王羲之書蹟大系》，東京都：東京美術，1990。

方聞，《王羲之傳統與唐宋書法》，《中國書法國際學術研討會—紀念顏真卿逝世一千二百年》，台北：行政院文化建設委員會，1984。

中田勇次郎，《王羲之を中心とする法帖の研究》，東京：二玄社，1960。

祁小春，《王羲之論考》，大阪：東方出版，2001。（中文修訂本由石頭出版社預定出版）

王羲之年表

年代　西元		生平與作品	歷史	藝術與文化
西晉 太安二年	303	（1歲）王羲之生。父王曠，祖王正。	河間王司馬顒、成都王司馬穎發兵討長沙王司馬乂，進逼洛陽。	草書名家敦煌索靖卒。《平復帖》作者、吳郡陸機因率兵討伐長沙王司馬乂兵敗，與其二子同時被殺。
永嘉三年	309	（7歲）始學書。（按：史載王羲之之幼年學書之師，為河東衛鑠，即衛夫人。）	漢劉淵遷都平陽，改元河瑞。發兵攻晉。尋數遣其子聰攻洛陽，均失利敗還。	
建興二年	314	（12歲）獲讀其父枕中所藏前人筆論，得其父指授，書藝大進。	石勒襲幽州，擄晉大司馬都督幽、冀王浚，並殺之。幽州旋為鮮卑所據。劉曜攻長安，失利。	
建興三年	315	（13歲）都下調名士周顗，得其賞識，始知名於世。	晉以琅邪王司馬睿為丞相，都督中外諸軍事。大將軍劉琨為司空，都督并、冀、幽三州諸軍事。以王敦為鎮東大將軍、江州刺史。	
東晉 大興元年	318	（16歲）祖母夏侯氏卒。叔父王廙去職守喪，義之因得以從其問書藝之學。（按：史稱廙兼通諸藝，畫為明帝師，書為右軍法。）	司馬睿即帝位於建康，改元大興，史稱東晉元帝。	晉召王隱與郭璞，俱為著作郎，令撰《晉史》。
永昌元年	322	（20歲）娶郗鑒之女璿為妻，約在此際。	王敦以誅劉隗為名，舉兵入石頭城（建康），縱兵劫掠。晉元帝卒，太子司馬紹繼位，是為明帝。司空王導輔政。	西域三藏帛尸梨蜜多羅至建康。
咸和九年	334	（32歲）王羲之之應詔入庾亮帳下為其幕僚，先後為參軍、長史。在此稍前，曾以章草書札致庾亮，亮出示其弟羲翼，翼嘆為「煥若神明，頓還（張芝章草）舊觀」。	庾亮以征西將軍出鎮武昌，督江、荊、豫、益、梁、雍六州軍事。後趙石虎廢石弘，自稱居攝天王。尋殺石弘及石勒妻子。	慧遠大師生。

年號	西元	王羲之生平	時事	文化藝術
咸康六年	340	（38歲）庾亮卒。臨終上疏薦舉王羲之，羲之後因得遷寧遠將軍、江州刺史。	庾翼代兄亮爲荊州刺史，出鎮武昌。石虎自幽州東興屯田，括民馬，大徵兵，欲以擊慕容皝。	王隱上所撰《晉書》。
建元二年	344	（42歲）子獻之生。（按：獻之字子敬，羲之第七子。幼早慧，深得前輩謝安等青睞。善書，後世以其與王羲之，並稱大、小「二王」。）	晉康帝卒，太子司馬聃繼位，爲穆帝。皇太后褚氏臨朝稱制。漢李勢改元太和。百濟國比流王卒，子契繼立。	
永和四年	348	（46歲）在好友、揚州刺史殷浩力勸之下，入爲護軍將軍。	燕王慕容皝卒，子儁繼立。	名僧佛圖澄卒。《王興之夫婦墓誌》刻於是年。
永和六年	350	（48歲）不樂在京任職，屢請外放，朝廷不許。稍後，終得機遇，以右軍將軍出爲會稽內史。	石閔殺石氏一門，復本姓冉，自立爲帝，國號魏。苻健自稱晉征西大將軍、都督關中諸軍事，進長安。前秦始此。晉聞中原大亂，命揚州刺史殷浩督揚、豫、徐、兖、青五州諸軍事，圖謀北上進取。	名僧釋道安避難濩澤。
永和八年	352	（50歲）殷浩將北伐中原，王羲之以其必敗，先後致書浩及司馬昱諫止，言甚切直。浩未從。	苻健稱帝，是爲前秦。殷浩北伐，晉軍不得進。降將張遇等叛，據洛陽、許昌，晉軍大敗。燕慕容儁稱帝，改元元璽。	草書名家彭城劉劭卒。（按：劭善草隸，著有《飛白書勢》一卷。）
永和九年	353	（51歲）與孫綽、孫統、許詢、支遁、謝安諸名士及諸子共四十一人，宴集於山陰之蘭亭，行修禊之禮。受與會諸人公推，爲雅集之詩撰書《蘭亭集序》。	殷浩部將姚襄反叛，北伐晉軍大敗而歸。	迄今所知敦煌莫高窟建寺有最確切之記載與最確切之時日，以本年爲始。
永和十一年	355	（53歲）因不耐官場傾軋，稱病辭官。並告於父母墓前，誓不再出。有《告誓文》之作。	前秦苻健卒，子生繼位，改元壽光。高句麗國王遣使往前燕，慕容儁封其爲高句麗王。	釋慧遠時二十一歲，欲渡江南下，逢中原兵亂，遂投釋道安門下。
永和十二年	356	（54歲）去官之後，以流連山水、修道養性，享天倫之樂。	晉以桓溫爲征討大都督，討伐姚襄，大破之。	釋慧遠隨師釋道安至襄陽。
升平二年	358	（56歲）因豫州都督謝萬矜豪傲物，致書勸誡。從弟王洽卒。（按：洽爲王導之子，王珣之父。工書，能隸、行，尤善草書。）	晉北中郎將荀羨北伐，敗歸。	《王閩之墓誌》刻於是年。
升平五年	361	（59歲）王羲之卒。	晉穆帝卒，琅邪王司馬丕嗣位，爲哀皇帝。	前秦修學宮，苻堅每月一臨太學。